This Unicorn Belongs to

- - - - - - - - - - -

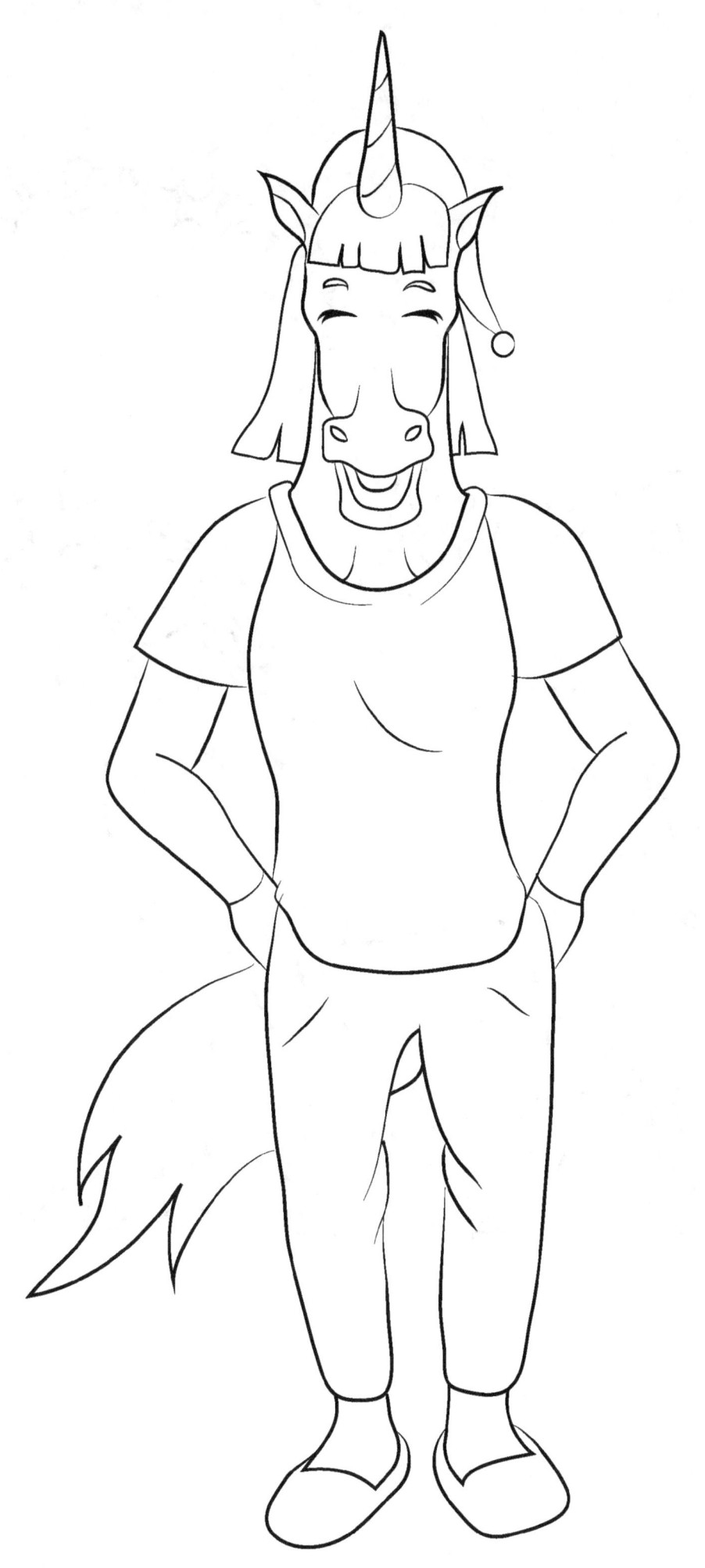

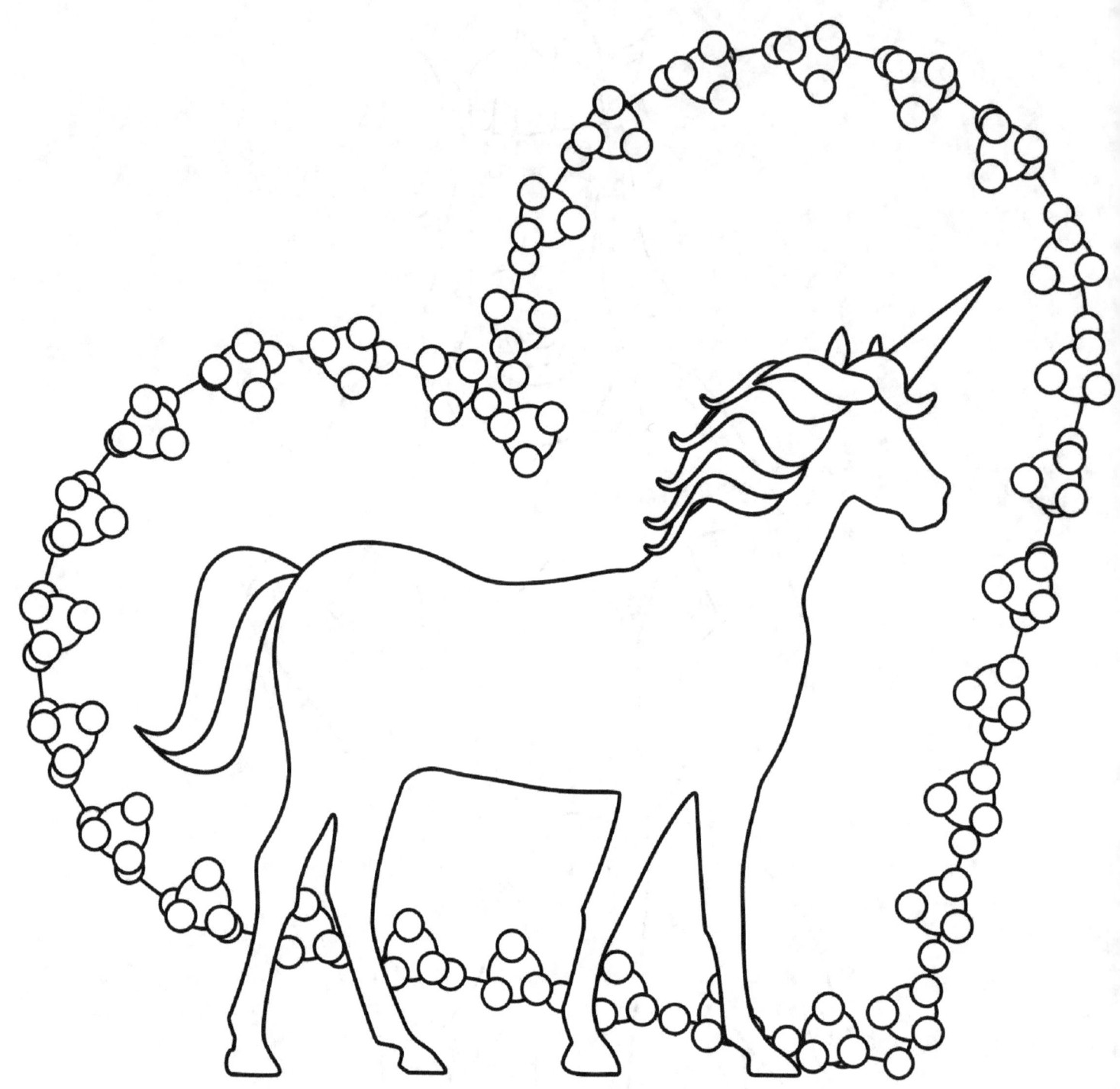